古今楹聯經典

篆書楹聯百品

藝文類聚金石書畫館　編　　浙江人民美術出版社

圖書在版編目（CIP）數據

篆書楹聯百品 / 藝文類聚金石書畫館編 .－－杭州：
浙江人民美術出版社，2021.11（2024.9重印）
（古今楹聯經典）
ISBN 978-7-5340-9142-1

Ⅰ.①篆…Ⅱ.①藝…Ⅲ.①篆書－法書－作品集－
中國－現代②篆書－法書－作品集－中國－現代Ⅳ.
①J292.28②I269

中國版本圖書館CIP數據核字（2021）228275號

策劃編輯　霍西勝

責任編輯　洛雅瀟

責任校對　羅仕通

責任印製　陳柏榮

古今楹聯經典

篆書楹聯百品

藝文類聚金石書畫館　編

出版發行　浙江人民美術出版社

地　　址　杭州市環城北路177號

經　　銷　全國各地新華書店

製　　版　浙江時代出版服務有限公司

印　　刷　浙江海虹彩色印務有限公司

版　　次　2021年11月第1版

印　　次　2024年9月第4次印刷

開　　本　787mm × 1092mm　1/16

印　　張　7

字　　數　55千字

書　　號　ISBN 978-7-5340-9142-1

定　　價　30.00圓

如發現印裝質量問題，影響閱讀，請與出版社營銷部（0571-85174821）聯繫調換。

出版説明

楹聯，又稱對聯、對子、楹帖，相傳起源於五代後蜀主孟昶，他在寢門桃符板上題詞『新年納餘慶；嘉節號長春』，稱爲『題桃符』。到了宋代的時候，被推廣用在楹柱上，後來又被普遍應用於裝飾，以及交際慶吊等場合，藉以表達人們祈願、祝福、哀悼之類不同的心緒。其中最爲常見的，當是春節時期貼在家家戶戶門上的春聯。

楹聯的字數多少沒有一定之規，不過在形式和格律上要求對偶工整，平仄協調，是詩詞形式的演變。至於書寫楹聯的字體，則篆、隸、楷、行、草諸體皆有。

篆書，從廣義上來講，包括了甲骨文、金文、石鼓文以及小篆等諸多書體。篆書在先秦及兩漢時期曾爲人們廣泛應用，嗣後即被書寫更加便捷的分隸、行楷所取代。清代漢學復興，小學研究也漸入佳境，極大推動了時人篆書創作的熱情。作爲裝飾性極强的書體，篆書施之楹聯便成爲當時書法家、學者的極佳選擇。因此，清代至民國時期，篆書楹聯的創作可謂蔚爲大觀。此際篆書楹聯的輝煌，不但反映在存世作品數量上，而且還體現在書寫風格的繁複多樣上。其中，有揣摩石鼓刻字之厚重樸拙者，有汲取鐘鼎銘文之豐滿圓潤者，有學習秦人玉箸篆之規整勻稱者，還有臨摹漢魏碑刻如《天發神讖碑》等之爛漫飛揚者。總之，書寫

者各出心裁，可謂爭奇鬥豔，盡態極妍。

本次出版《篆書楹聯百品》，即從上述篆書楹聯中遴選了一百聯，使讀者可嘗鼎一臠，以見當時篆書文化之興盛和精彩。

藝文類聚金石書畫館

二〇二一年十一月

目録

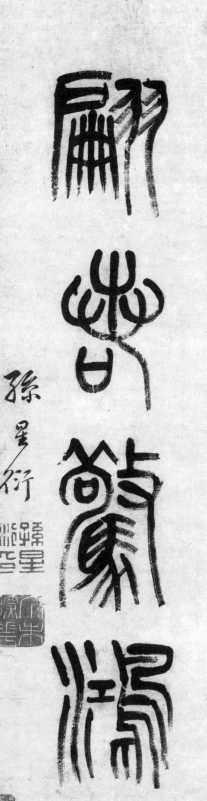

海齋大兄先生正

皎如白雪

翩若驚鴻

孫星衍

清風徐來

明月直入

雲鉏尊兄大雅正之乙未嘉平朔日

珊林許梿書于求是齋

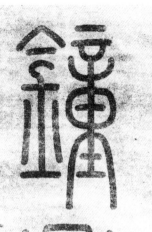

乃旂世大兄法家鑒之癸卯蘭月

珊詳弟許楹書于行吾素齋

三

人貴自立

民生在勤

性之世兄
庭訓語
同治二年
歲星在

癸亥有月
書於都
門

胡澍

煙霞問訊

風月相知

滌峯仁棣大人鑒　徐三庚褧皇象書

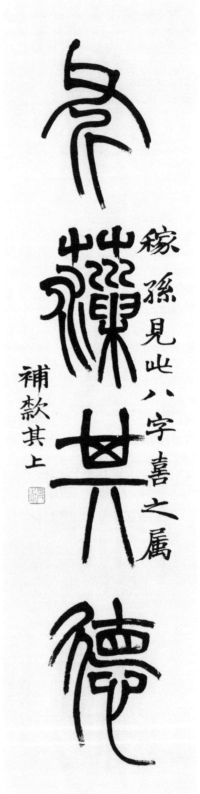

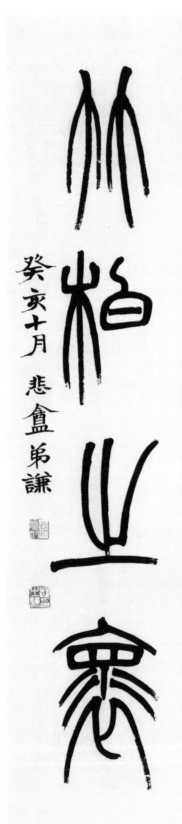

稼孫見此八字喜之屬

補款其上

癸亥十月

悲盦弟謙

焚香讀畫

煮茗敲詩

湘秋大兄先生屬
出漢碑字

戊申三月
抄以莊印史

稺福撰句

蓮花心地雪藕聰明

志超女生清屬

雅琴飛白雪

高論橫青雲

良庭徵君与余定交於湖之西湖定香亭詩雨棽摳作午厭十日之留

先生研究說文具有心學為余書雅琴飛白雪高論橫青雲十字作小榿

怡每～未署欵字崔苹數年撿出裝潢而

先生已歸道山因識緣起如此北湖里堂焦循記

格典會神解

敷文昭令儀

道光元年夏
五峰後二日集臨
吳天璽紀功碑字
為

琴圷世大先属即
正之

犀臭軒高日濬
吳川崔滿岳属
次

高人入海軍壽蓮華

子壽大兄世長屬

趙之琛

高人洗桐樹

君子愛蓮花

趙之琛古篆

一一

舉頭望明月

疫梅二兄大人屬篆

倚樹聽流泉

乙丑四月叔趙之謙

讀書大游覽

道甫二兄屬書

師山高行篤

高行篤　讀書大游覽　爲善小重修

為善小重修

風雨拜山鬼

海天來故人

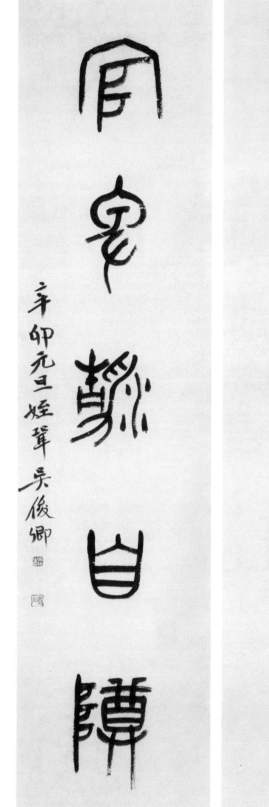

禄薄俭常足

官卑清自尊

筱阿叔岳大人属匋即气正篆

辛卯元旦姪聟吴俊卿

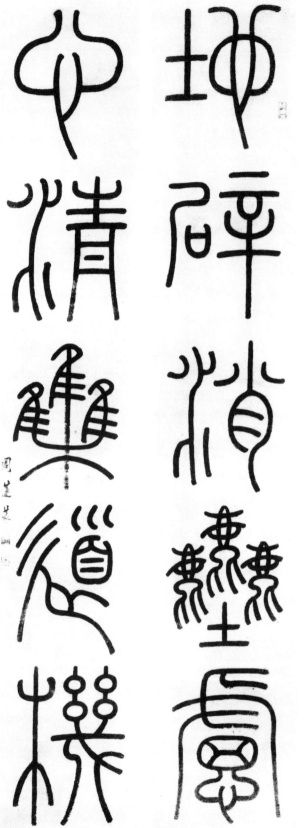

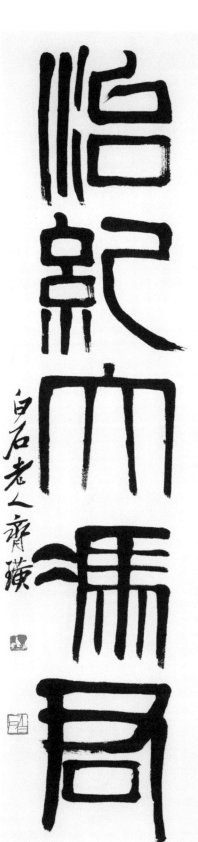

齊白石　禮稱王史氏　治紀大馮君

森ᅩ慧堅固

場德等莊嚴

大方廣佛華嚴經偈句

不筍居士調咎

晚晴老人

平邍麤鹿走　古簡豕魚多

韶儷尊兄雅屬

馬衡

壹室春風蘭氣

半窗明月梅花

桂生仁兄先生屬倣漢器款文徫鼎

西泉象書武華甲寅十月達受氏書

甬屏近於六册十達受時客禾城

澤以長流稱遠

山因直上成高

瑞庵大兄屬集嶧山秦刻石文作

陰甫俞樾

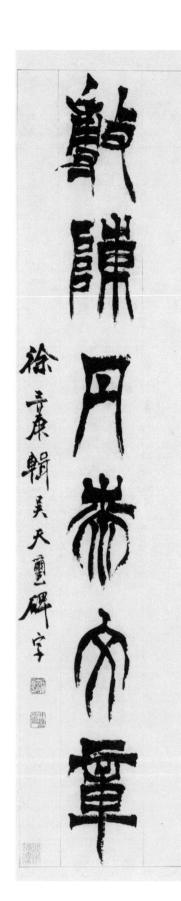 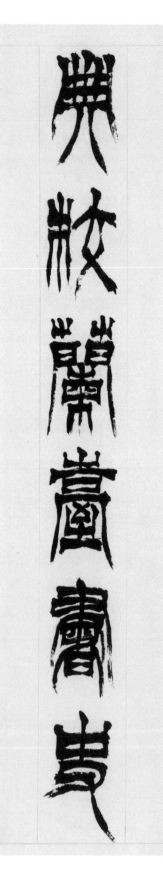

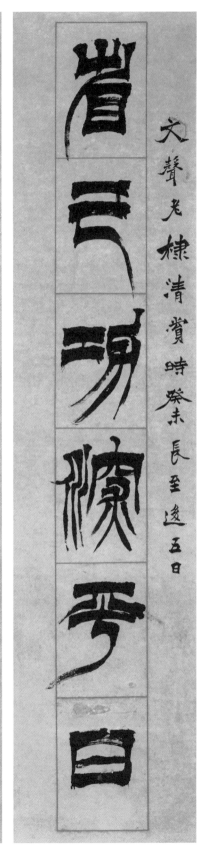

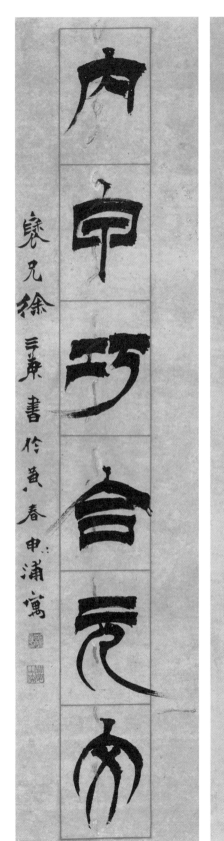

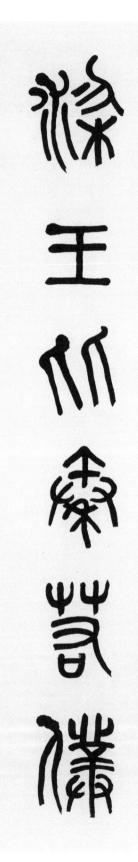

全民主權萬歲

梁王比秦若僕

黃興　梁王比秦若僕　全民主權萬歲

帝詞博士書鱸券

職事參軍判馬曹

查繼佐

右正八年書說其庚戌冬十月十有二日

去古九龍山高也

壹起壹落藏春龍舞

鑄九年學先

民学老業王澍

不直不屈古松枝

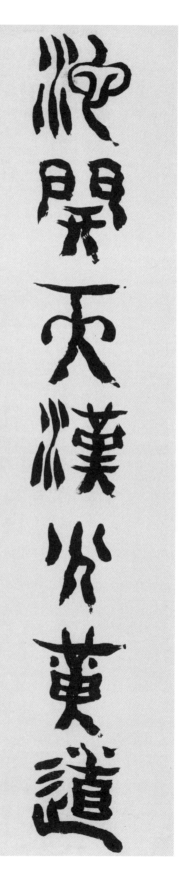
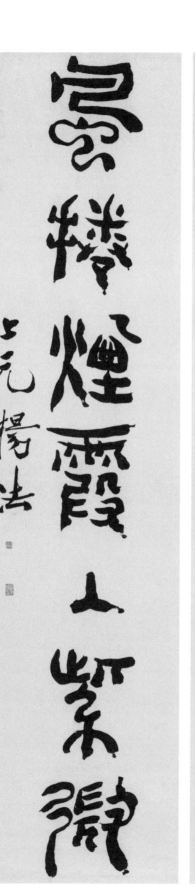

楊法

池開天漢分黃道

風捲煙霞入紫微

論古姑舒秦以下

游心獨在物之初

海暘戴震

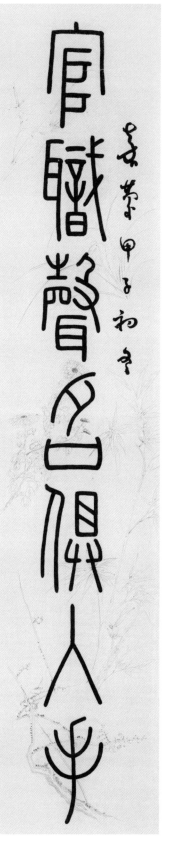

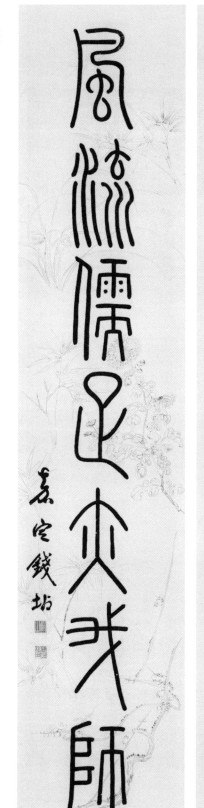

錢坫

官職聲名俱入手　風流儒疋亦我師

王謝風流才子弟

齊梁煙月錦篇章

癸卯夏五為

卤虹仁兄屬

長驥亭孫星衍

光照采霞三秀草

香冰珠露五雲書

謙士趙秉沖

赤環全琳鬻竆鼎吉金鑄鋁樂䰞鐘

愚亭先生世姻兄屬書古文大篆為集竆鼎鄩鐘二銘以

政曰鼎舊藏鎮洋畢氏靈巖山館鄩鐘舊藏陽湖孫天冶城山館

環象連環形赤環赤玉之環全純玉也琳玉之美者鬻古文將奉也曰佐鬻鼎而紀王錫赤環全琳也論語仲忽譔

書吉今人表任仲忽曰吉金䲓金鑄廣業上金䲓鋁古文鐺以金徐器之名鄩以吉金鐺鐘其䲓美鑄䰞也

此為瑩良臣余義鐘灤浦吳炤林剛經東發商周文拾遺佳鄩鐘鄩今文任許

道光二十三年

甲辰十月二十六日丁寧黏南徐同柏福莊并識

壹卷鍾王臨薲尾

兩峰邢尹畫蛾眉

几案砚明鸲鹆眼
炉香金斫鹧鸪斑

嚴坤

鏡裏有花新晉馬

補中無玉舊唐雞

鏡裏有花新晉馬

補中無玉舊唐雞

魯墟二元大人正屬

秉夫中嚴坤

花暖坐消無事福

酒香補讀未觀書

陸次山弟句也似

竹亭賢壻大雅鑒正

道光十有九年歲次己亥書句節梅石老人伊念曾

達受　唯大英雄能本色　是真名士定風流

唯大英雄能本色

是真名士定風流

鸳鸯在梁鱼在藻

松柏有心竹有筠

吴讓之　鴛鴦在梁魚在藻　松柏有心竹有筠

岑仙大兄雅屬

熙載吳廷颺

名理深時通老易　新詩佳處似陰何

退菴尊兄大雅鑒

名理窔時通老易

新詩佳處似陰何

鐘山陳澧

聞道攜壺問奇字

自應給札奏新書

光緒戊寅二月濠叟楊沂孫篆

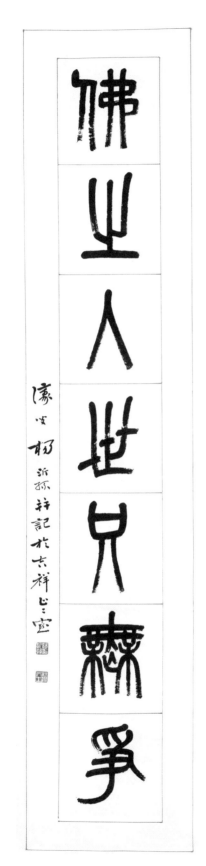

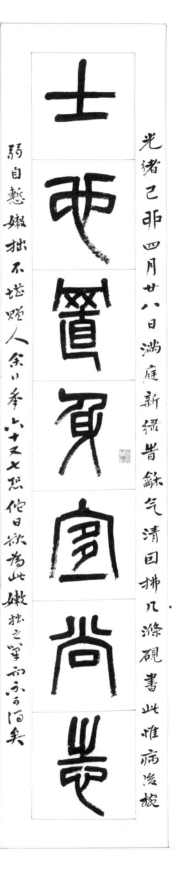

學淺自知能事少

子勉尊兄大人正腕

禮疏常覺慢人多

井盒姪錢松篆

王爾度

過眼雲煙金石録　賞心風雨竹梧陰

隻生仁兄大人正斠

過眼雲煙金石録

賞心風雨竹梧陰

頃波弟王小友

到門不敢題凡鳥　看竹何須問主人

惠孚仁兄雅屬為喜王摩詰詩

巖甫草胡澍

禹陵風雨思王會　越國山川出霸才

汎裳仁兄大人雅屬為君越人也書陳臥子肉應之

蔽甫弟胡鈢

皇古猷上有成道

山墅坐亦分馨書

周慶雲　皇古以上有成道　山野之夫方著書

雲裳三聾房書

夢坡居士

釋文韋孟五言作清咏晉唐八法爲工書

癸未之冬潭濱黄賓虹集古榴

集殷虛書契

壬戌八月商遺羅振玉

庭下書縝多舊刻

檐間賀燕是重來

枚卿老兄鑒正

章炳麟

褚德彝　硬黄紙拓月儀帖　縹碧甌斟日鑄茶

縹碧甌斟日鑄茶

硬黄紙拓月儀帖

仲卿先生雅正

餘杭褚德彝

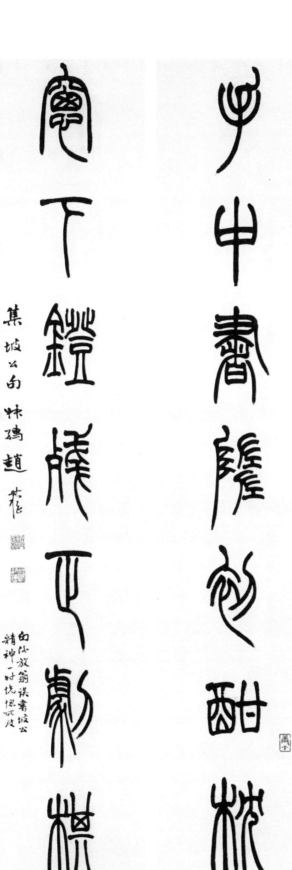

集坡公句　秫碣趙某作

白仁放翁誤書坡公
精神一時怳然正改

陳衡恪　汗漫舟游永嘉水　高年人如栗里花

博愉仁兄正書集石皷文

丁巳中秌師曾陳衡恪

七〇

金城

時沽村酒臨軒酌　因問名花寄種來

暖沽駝酒晶軒酩

因間名爭寄種來

巽初三兄親家

壬子冬日書奉

金城

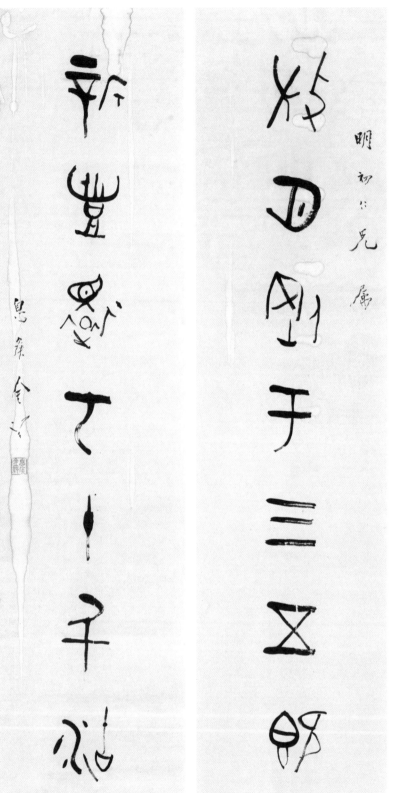

恵簫金□

七二

陳獨秀

行無愧怍心常坦　身處艱難氣若虹

佛參鄉丈教正

獨秀

行無愧怍心常坦

身處艱難氣若虹

清曉自傾花上露

濃香染著洞中霞

雙魚閣齋集唐人詩句篆應

書城先生濃家之屬即希正鑒

辛未霜降後三日福厂王褆

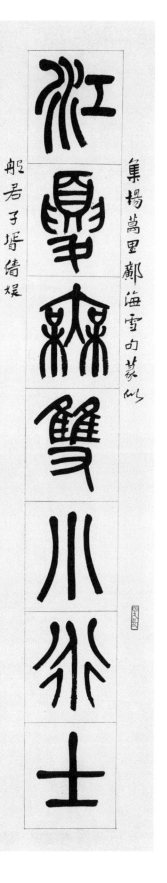

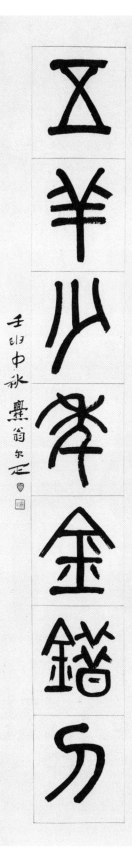

鄧爾雅　江夏無雙小道士　五羊少年金錯刀

七五

直靖吾本屬篆

欲除煩惱須無我

甲戌五月抄　向鏞篆人

各有因緣莫羨人

古横雲風古蕨薹

其真山寫余陽梦

芑豐仁兄屬集檽碣文字時甲子冬仲芘兒雄碌榷舍

東邁吴邁

盤餐市遠無兼味

海鶴階前鳴向人

西邈士溥儒

志敬節具與之知禮

爾雅觀古足以辯言

吴育 書

秉德蹈龢辭成鐘律　宗經闡史學有原流

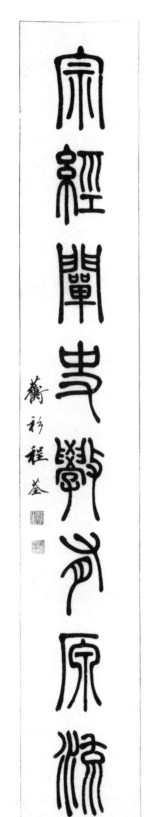

集句應

伯符世大兄大人雅屬

蘐衫程荃

德門孝友至樂無聲

心地康安太和有象

更生居士洪亮吉

謝安石有山澤閒度

集史語篇

檽山大兄先生政畫 時壬申稧上巳

杜宏治是神仙中人

蘭陵弟孫星衍

落葉半牀狂花滿屋

流水今日明月前身

七十八叟王學浩

旨酒時獻清譚閒發　物色相召江山助人

旨酒時獻清譚閒發

物色相召江山助人

荆匦四元先生遺集句道光戊戌歲六月

鐵橋老人嚴可均

庚開府句

樹入牀頭花來鏡裏

風生石洞雲出山根

寶珊大兄鑒篆

少伯鄧傳密時年七十有五

吴讓之

溽露飛甘舒雲結慶　貞筠抽箭潤壁懷山

溽露飛甘舒雲結慶

貞筠抽箭潤壁懷山

吳讓之

周游四方及時行樂　涉獵六藝以古爲師

松映高臺百尺自古

竹掩軒戶四時皆宜

秉甫仁兄大雅之屬

庚辰冬日味鐫趙㧑叔

芝草無根醴泉無原人貴自立　流水不腐戶樞不蠹民生在勤

芝草無根醴泉無原人貴自立

流水不腐戶樞不蠹

崇禋二兄集句屬書

城東胡長庚篆

書寫者生卒年表

查繼佐（1601—1676）　　　　伊念曾（1790—1861）

王澍（1668—1743）　　　　達受（1791—1858）

楊法（1696—1748 後）　　　黃壽鳳（1791—　？　）

戴震（1724—1777）　　　　鄧傳密（1795—1870）

錢大昕（1728—1804）　　　何紹基（1799—1873）

吳育（活動於道光間）　　　吳熙載（1799—1870）

程荃（1743—1805）　　　　陳澧（1810—1882）

鄧石如（1743—1805）　　　莫友芝（1811—1871）

錢坫（1744—1806）　　　　吳咨（1813—1858）

洪亮吉（1746—1809）　　　陳介祺（1813—1884）

孫星衍（1753—1818）　　　楊沂孫（1813—1881）

王學浩（1754—1832）　　　錢松（1818—1860）

趙秉沖（1757—1814）　　　俞樾（1821—1907）

胡唐（1759—1826）　　　　胡澍（1825—1872）

張惠言（1761—1802）　　　徐三庚（1826—1890）

嚴可均（1762—1843）　　　尹彭壽（？ —1894 後）

焦循（1763—1820）　　　　趙之謙（1829—1884）

錢繹（1770—1855）　　　　李嘉福（1829—1894）

徐同柏（1775—1854）　　　張度（1830—1904）

高日濬（活動於乾嘉間）　　胡義贊（1831—1902）

徐楙（活動於乾嘉間）　　　高行篤（活動於同治間）

沙神芝（活動於乾嘉間）　　吳大澂（1835—1902）

嚴坤（活動於嘉道間）　　　戴望（1837—1873）

趙之琛（1781—1852）　　　王爾度（1837—1919）

許槤（1787—1862）　　　　任頤（1840—1895）

一〇一

吳昌碩（1844—1927）　　　趙叔孺（1874—1945）

王懿榮（1845—1900）　　　陳衡恪（1876—1923）

周　蓮（1848—1920）　　　金　城（1877—1926）

趙　福（？—1919）　　　　金　梁（1878—1962）

黃士陵（1849—1908）　　　陳獨秀（1879—1942）

祁文藻（活動於光緒間）　　李叔同（1880—1942）

伊立勳（1856—1940）　　　王福庵（1880—1960）

孫詒澤（1856—1931）　　　馬　衡（1881—1955）

周慶雲（1864—1933）　　　鄧爾雅（1884—1954）

齊白石（1864—1957）　　　向　鏞（1885—1942）

黃賓虹（1865—1955）　　　吳東邁（1886—1963）

羅振玉（1866—1940）　　　王　雲（1888—1934）

章太炎（1869—1936）　　　汪　東（1890—1963）

褚德彝（1871—1942）　　　溥　儒（1896—1963）

黃　興（1874—1916）